Susurros del Alma

Recopilación de los poemas del programa radial del mes de Febrero del 2014

www.almaenradio.com

Susurros del Alma Editores
Programa de radio Susurros del Alma@ 2014
www.almaenradio.com
Conductor: Sergio Sánchez
Corrección: Carmen Cano
Portada: Carmen Cano
(m_c_d.1976@yahoo.com)
Diagramación y Edición: Glendalis Lugo
(Glendalis.lugo@hotmail.com)
Prohibida la reproducción total o parcial de ésta obra
por cualquier medio sin previo permiso escrito.

¿Cuántos buscan perfeccionar cuando resultan imperfectos y cuántos necesitan sentir en la piel que son importantes cuando la importancia no está en parecerlo sino en serlo sin que nadie lo note?

SUSURROS DEL ALMA pretende darle la importancia a lo esencial, al contenido, y no al paquete, pues muchos han desaparecido sin poder decir lo que necesitaban manifestar; y el paquete muchas veces no convence, pero su contenido es necesario para mantenerse vivo.

La poesía es tan vital para el que la recibe como para el que la compone, pero mucho más importante es para quién la trasmite, la lleva, la impone, la promueve, pues sin el medio no existe el extremo.

Nosotros no necesitamos que sepas quiénes somos, eso se sabrá, y no es importante cuándo, pero SÍ para nosotros es importante que el mundo se entere quién eres, qué es lo que tienes que decir, cuales son los susurros que tu alma quiere decir, por eso esto, por eso aquello, por eso lo que aún no es, pero que será en cuanto te acerques, en cuanto desees estar aquí. Y eso será una maravilla.

Sabemos de lo que dicta tu corazón y queremos que el mundo se entere. SUSURROS DEL ALMA te recibe, siempre, pues sólo importa tú interior, tu contenido, tu esencia.

Sergio Sánchez

SUSURROS DEL ALMA

MARTES 19HS (Argentina)

www.almaenradio.com

"Hay algo mágico que flota en el aire,
que late y no tiene vida,
que abraza sin brazos,
y que no entiende de distancias.

Hay algo mágico que une almas,
que crea universos,
que construye sueños,
y que sobrevive a los tiempos.

Hay algo mágico que nadie se explica,
algo que se llama poesía".

Carmen Cano

"La poesía es el lenguaje del alma y el corazón".

Glendalis Lugo

Poesía

Poesía

Poesía

Alcibiades Harías

Encuentro

"Se dice que en el mundo los caminos están trazados, que al caminar tan solo, uno debe encontrar el suyo y al final; al final del sendero está la felicidad.

Se dice que bajo la luna están los poetas, buscando con la mirada, rasguñando con el pensamiento aquellos sentimientos que se vuelven palabras.

Se dice que al final del horizonte, allá donde se pierde la mirada se muestran las nostalgias, se avivan los anhelos y como gotas de roció brotan los sueños. Tantas cosas dicen, tantas palabras flotando ¿No dicen acaso que el verso en un tiempo era verso? ¿No dicen tal vez que un amor real sólo vive en los sueños?

Y ahora, mi camino está trazado, bajo la luna soy poeta al final del horizonte mi alma se enciende con tu mirada y de tantas cosas que dicen… hoy, el verso es verso y ese sueño tan real y bonito lo encontré en ti."

No fue nuestro tiempo

"Quisimos armar un sueño,
hicimos la noche nuestra.
Parecíamos dos niños
descubriendo cada verso
que nacía en nuestra alcoba.

Dibujamos nuestras vidas
en un copo de nieve,
se abrió la cúpula
y dejó ver lo azul del cielo.

Nos sentimos ave en el cielo,
disfrutamos nuestros besos,
tuvimos tantas, tantas horas
que se tatuaron en el tiempo.

Los te quiero brotaban
y hasta cursi parecíamos.
Cómo brillaban tus ojos,
cómo brincaba mi alma.

Mas la distancia, cruel verdugo,
acrecentaron los miedos
y los proyectos que no surgían
terminaron entristeciendo las horas.

¿Qué paso en nuestras vidas?
¿Será que no era nuestro tiempo?
Y se lamenta el desasosiego,
se quiebra el fiero rostro.

¿Qué pasó en nuestro mundo?

Se apagó la luna,
se ocultaron las estrellas
y la marea que estuvo quietecita
inundo nuestras orillas.

¿Tienes frío y yo tengo miedo?
Tienes llanto y yo tengo un verso,
que se llenó de angustia
recordando esos tiempos."

Mis ojos fueron trigo

"No mires aquello que no debes mirar.
No cantes con otros lo que no quieras cantar.

Mis ojos fueron trigo,
mis manos de carbón,
mi frente llena de ceniza
y mi rostro de pobre dolor.

Quién mira lo que no debe, le puede ir mal.
Quién canta con otros lo que no quiere, no lo hará bien.
No cubras tu cuerpo con algo que no te ha de abrigar.
No bailes si no sientes que bailar es vivir.

Mi verso fue noche,
mi canto lúgubre tono,
mis ecos chasquidos
y mi poesía un triste ardor.

Quién cubre mal su cuerpo siempre frío tendrá.
Quién baila sin ritmo no sentirá vivir.
No quiebres la esquina si has de dudar.
No finjas que amas si no sientes tu corazón.

Es noche muy noche,
mi verso que fue canto
hoy se esconde de mis manos,
tiene miedo de llorar junto a mí.

Quién con duda quiebra la esquina tendrá temor,
quién finge que ama suele lastimar."

Ariel Van de Linde

¿Qué tienes, mujer?

Qué tiene aquella mujer, que me ha dejado inmóvil al contemplar el brillo de sus soles.

Qué me ha hecho esa mujer, apenas la miré y sus labios se pegaron con los míos, como el imán al adamantio, en una noche de escarlata ebria y sin rocío.

Qué me dejaste en mí mujer, aún tengo en mis manos el contacto de tu pubis, tus muslos, tu espalda, tus pechos, tu piel... eternamente joven.

Aún la savia de tus besos se hallan en mis belfos, aún tu diáfana mirada duerme en mi mente y en los laberintos de mis ojos, y que no he podido descifrar ni leer.

En sólo un momento, sin darme cuenta, me tuvo a su antojo dominándome y yo, ingenuo creí haberla dominado.

¿Qué tienes mujer?

En mis oídos juega tu dulce voz providente del solsticio hegeliano, cómo lograste embaucarme si mi coraza es inmortal.

Ámame una vez más golpeando esa boca con la mía, alumbrando la ceguera de nuestro iris, ámame abriendo tus poros, exhalando excitación con el roce de mis yemas en tu crisol, ámame; irradiando tu danza pelviana junto a mi entrepierna.

Ámame una, y mil veces más, y una vez más, si es necesario sobre el anciano joven del ocaso fumándose en su barba la senda de los años.

 Tal vez... vuelva a verte en esa muerte llamada sueño, tal vez en este sueño llamado vida, tal vez en tu corazón pueda morirme algún día.

Bajo la lluvia

Bajo la lluvia deseo amarte,
enlazarte entre mis brazos
mientras la madre naturaleza
canta al hálito sus vientos de sueños.
Sueños que fueron guardados
en los remanentes de tus anhelos.

Ella salta gritando al cielo
con su vestido transparente
marcando su piel de terciopelo
que transformó la lluviosa tempestad,
su risa de ángel desafía la tormenta
y afronta al diluvio sin temor ni ofensa.

Deseo besarte en el ápice
de mis labios, mientras millones
de gotas nos golpean burlando
las sombras vacías sobre la hierba
y bajo la lluvia solo ellas nos observan.

¿Serás tú mi ángel sin alas?
¿Cuánto juega el amor sin darnos
cuenta que está allí?, ¡besándonos!

Bajo la lluvia, empapados, te amo,
no hay reparos, sólo un grácil telón
de agua que nos sobra y nos halaga.

Ríes a mi mirada enamorada,
como un cristalino fulgor de pasión
y un nutrido límpido de amor.

Simple

Es simple decir; que lo infinito es finito,
como el porro que fuman en los andenes
los niños de la noche,
cubriendo sus partes ocultas con copos de telgopor
y el podrido hedor de un vampiro,
se transformó en un pedófilo vestido de cura.

Simple; es cambiarse la sotana
y llamarse Vinicio, el párroco de la oscura
vigilia de la calle "La Cruz del Sur"
y antes era un extranjero exiliado por asesino.

Qué decir de la mierda de Buenos Aires
que muchas mierdas aman,
con sus hermosos trajes creyéndose inmortales
y que en sus sepulcros podrán guardar
esa materia fecal en los mármoles.

El mármol es el inmortal sepulcro del cuerpo
que se hará polvo
y ni siquiera el recuerdo de la iguana
que devore tu carne quedará.

Sé espiritual... y llegarás a las profundidades
del libro que dibujó tu destino (ironía)
sé una mierda y comerás mierda con los perros
que tú mismo dejaste en las calles.

Carmen Cano

Le he pedido al tiempo

Le he pedido al tiempo que aún nos falta,
que me preste una mañana anticipada,
levantarme con tu pecho como almohada
y la luz de la mañana anunciando la llegada
de una vida para dos.

Le he pedido al tiempo que aún nos falta,
que me adelante una tarde, que no es nada,
para sentarme contigo en cualquier parque
y cobijada en tu abrazo, ver como se muere el sol.

Le he pedido al tiempo que aún nos falta,
que me anticipe sólo una noche estrellada,
para hacerte el amor eternamente
y que hasta la Luna, tímida y callada,
envidiosa deseara ella tenerte.

Le he pedido al tiempo que aún nos falta,
que cuando mi estrella se apague
y el segundero se pare,
cuando crea que ya nada puede regalarme,
como una vida es muy poco,
que me dé una eternidad aún para amarte.

A solas

Avenidas adoquinadas de ausencias
conducen mis pasos a ningún lugar,
lenta muerte fundida en fracasos,
que siempre me aleja de la realidad.

Murmullo distante de algo parecido a un grito,
que tan solo pide un poco de paz
y luego el silencio muriendo en el viento,
detiene los pasos, que ya confundidos,
olvidan que un día hicieron camino.

Andar, o para... Ahora, qué más da?
Si por más que ande, no sé hacia dónde,
ni tampoco encuentro sentido al camino.

O quizás, quién sabe, si es que nunca anduve,
y la cascada de tiempo,
de algo que creí llamar vida,
tan sólo fue un sueño, del que desperté,
estrellando de nuevo a otro fracaso, que me recordó,
que no existe el tiempo, ni el sueño, ni olvido...
que tan sólo existe todo este silencio
y sólo estoy yo.

Sergio Sánchez

¿Volamos?

Escapo y despego desde el peñasco,
libre, austero y melancólico,
lejos de mí, la hombría inútil de la desvalía,
para dejar que se moje con mis gotas de tristeza,
que por mucho deambular por mis mejillas,
se han hecho cenizas.

Escapo y despliego mis alas formidables,
experimentando el ocio de ver, desde aquí arriba,
como el tormento del ser rastrero,
aplaca la valentía del que lo descubre.

Mecánicamente oscila mi esterilizado pensamiento,
y recreo las burbujas de un recuerdo distante,
para que no permita que me equivoque contigo.

Vuelo y repliego mis alas frente al viento,
para que no me empuje hacia mi pasado,
que ya claudicó de querer enseñarme lo que sé,
no me ha servido sino solo para saber que no sirve.

Me acerco a otro peñasco y divulgo la noticia
de que nada está perdido siempre y cuando uno tenga de
donde asirse, grita mi magullado orgullo,
y le permito volar conmigo esperando que se retrase,
para que de esa forma tenga un poco de humildad,
y permita que lo guíe en esta divertida travesía.

Vuelo y extiendo mí tiempo en este vuelo,
¡Me gusta volar!

Eso me llevó a ti.

Paciencia...

Aprenderás a volar tan alto como yo,
sin perder la noción de estar atado a un sentimiento,
que por supuesto, nada te ha pedido, ni a nada te ha obligado,
solo a ser precavido y aterrizar sano y salvo del otro lado del
risco de la vida.

¿Volamos juntos?

A tus playas

Has llegado a sorprenderme con tus aguas cuando quisiste llegar hasta mis labios, mas nunca quise decirte nada, temo al mismo miedo... a olvidarlo.

Has llegado a acariciarme con tus manos cuando de ti, estuve cerca, de tu mano, más aquello, quedo en la arena, cuando contaba mis pasos y tú... mi rastro.

Has llegado a enloquecerme con tu canto, cuando quisiste arrullarme muy temprano, mas nunca quise entonar tu canto, por solo no cantar...mi llanto.

Has llegado a reprocharme tanto, todo aquello, cuando con mi cuerpo descubrí tu encanto, más de ti no pude llevarme nada, y dejándote en tu sitio, de mi cuerpo... me olvidaba.

Has quedado tan sumido en la distancia cuando me viste que partía de tu lado, mas no quedó sino tu sal en mi cuerpo y mis pasos... empapados.

Has quedado tú y tu aroma en mi silencio cuando calmo, te rocé suavemente con mis dedos, más en mis manos aún siento tu hermosura y no te tengo, y me ahogo sin tener de ti... un recuerdo.

Has quebrado de tal forma mi suplicio cuando te hallé y yo buscaba mi esperanza, que ya no encuentro el sosiego de esos días y desespero por volver a ti... y a tus playas.

Diego Díaz de Ávila

Nacimiento de mis suspiros

Ni la coma que separa tu nombre de amor
cambiaría del verso perfecto que me une a tu cuerpo.
He aprendido a admirarte como mujer, como persona.
He aprendido a apreciar tu voz
latiéndote en el pecho tocando,
tocando un vals de hielo en la piel
encarnada que me come el aliento.

He aprendido a percibirte regresando de lejos
para luego resarcirme cerca con tu miel y con tu seda.

No sé qué he despertado en ti,
Qué rayo de sol germinó tu pasión,
ni por qué me importa si lo entiendo y me encanta.

Si lo siento y te siento
y soy un poco de ti cada día, cada hora, cada lugar.
He aprendido a encontrar el pestillo
que abre tus ojos enjaulados.
No sé qué de vos me puede atraer tanto (sino todo).

Qué locura provoqué a mi mente
para poder entender semejante belleza.
Prefiero no saberlo pues siendo olvidadizo
en el amar es, cada vez, la única.

Olvidé que el idioma del querer nació conmigo
y al ver tu boca nacieron mis suspiros.
Aprenderé mañana y no hoy a finalizar con tímido beso
y quedarme con solo eso.

Porque eso no es besar, amor eso no es besar.

Pesadilla producida por conciencia nerviosa

No nublarán mis sentidos
la razones de la razón.

No opacará mis ojos una vana percepción pasajera
por mucho tiempo,
y saldré a flote de este
charco de sangre.

Aliviará mi corazón al verte
sus heridas que son mías.

Fecundarán los cálculos cerebrales
y mi puño golpeará tu puerta con penosa nueva:
-He muerto,
y mi cuerpo lo han traído tus suspiros.

Glendalís Lugo

Amarte es libertad

Seré libre
cuando entiendas que amarte
no implica cadenas,
ni amaneceres ocultos,
ni tormenta sin tempestad,
ni prejuicios absurdos,
ni besos perdidos en oscuridad.
Amarte ,
implica sentirme brisa en tus brazos,
que tu abrazo sea mi refugio
cuando mi ser lo requiera,
que eres en mi como yo en ti,
que no hay fronteras que quiera alcanzar sin ti,
que las únicas cadenas que nos impongan
sea amarnos por siempre,
yo en ti
como tú en mí.

Epitafio de un amor

Lo amé como se ama un día lleno de sol,
como se ama la lluvia rozando un rostro feliz,
como se ama la sonrisa tierna de un niño en primavera,
él me amó como siempre quiso,
entre la libertad de mis senos,
con la complicidad de mi cuerpo
cuando penetraba mi anhelo,
él me amó en nuestras noches ardientes
anclado en mi pecho,
era su forma de amar,
yo era su desvelo,
jamás abandonó mi senda
más yo
si huí con la luna entre mis dedos,
huí cobarde,
callada,
detenida en su silueta desde lejos,
lo amé como a nadie he amado,
lo amé como a nadie he amado,
necesito repetírmelo tantas veces
antes que mi último suspiro muera,
antes que la muerte en mi garganta se desgarre,
antes que el epitafio que escribe mi nombre
desintegre mi cuerpo enfermo y vacío,
él me amo como siempre quiso,
abrazando mis quejidos,
alternando sus noches solitarias con mis suspiros,
escribiendo en su piel mí deseo,
lo amé como a nadie he amado,
lo amé como a nadie,
lo amé...

Hoz-Kar

¿Qué me darías en este día?

¿Qué me darías,
en esta mañana?
Después de los buenos días
y de una rica manzana...
¿Me darías un ósculo en lo oscuro?,
¿una paliza de prisa?
¿Me pasarías revistas en la cornisa?
¿Me darías, por lo menos, mi camisa?

¿A dónde me llevarías?
¿A dónde amada mía?

Yo iría contigo adonde fuera,
iría contigo... aunque me muera,
iría al infinito y más allá,
al paraíso y más allá,
al mismo infierno y más allá.

Al crimen y el castigo,
al pecado y el arrepentimiento,
la penuria y la lujuria,
y más allá, y más allá, y más allá
y más allá, del fragor de la batalla
a lo más intenso ... tenso,
inmenso, lento y violento;
allá, donde tú y yo seamos uno solo;
donde tú seas mi virgen, y mi santa,
y me ponga de rodillas a adorarte,
donde yo sea tu mártir y tu santo,
donde podamos amarnos, tanto, tanto,
que entre tu tanto y mi tanto
matemos para siempre al desencanto.

Nacemos solos

Todos nacemos solos y nacemos desnudos,
todos vamos fabricando nuestra propia historia,
nuestra historia es, nuestra vivencia en el mundo,
altibajos que guarda a veces nuestra memoria;

Todos somos, a ratos felices y a ratos no,
y vivimos a veces solos y otras veces no,
y soñamos sueños, que a veces se cumplen.
y algunas veces se cumplen y corrompen;

Todos nacemos desnudos y solos,
nos vamos vistiendo de miedos y temores,
nos vamos llenando de falsos pudores,
de resentimientos y malos momentos.

Y la soledad crece y se acrecienta,
y nuestra paciencia, se impacienta,
porque la soledad indeseada, nos revienta,
y el círculo vicioso, aumenta y aumenta...

Pero, como dice, el sabio y viejo refrán,
mejor estar solo que mal acompañado,
botar lo inútil, que mora en el desván,
y abrazar nuestro yo siempre bien amado.

Espejismo

En el mundo virtual
todos somos espejismo,
no es lo mismo que "lo mismo",
donde todo es fantasmal.

Se usa otro abecedario,
se agrede por diversión,
en el "anónimo anonimato"
todos creen tener razón.

Algunos sólo blasfeman,
otros escupen hiel.
hay unos que hasta "se queman"
revolcándose en la miel.

Puras blancas palomitas,
asesinos del idioma,
multi-cuentas "calladitas",
analfabetas por norma.

Groseros, difamantes,
mentirosos, ignorantes,
agoreros de desastres,
repartidores de infamias.

En este mundo virtual
todos somos espejismo,
comemos pan "con lo mismo"
y nos tragamos hasta el mal.

Anabeil Albarenque

Amor en el mar

¡Amordázame, amor mío!,
con la fuerza de tu boca.
Demos rienda a nuestro amor,
vivamos lo que nos toca.

Tu piel... mi piel sudorosas
se juntan en los abrazos
que nos llevan a naufragar
en la tormenta que armamos.

Nos cubre... el cielo sereno
y estrellas que resplandecen.
El mar... que viene y se va
dejándonos extenuado,
con nuestro amor aún naciente.

¡No te vayas...! ¡No me dejes...!
Quiero vivir dentro tuyo
y aunque te parezca mucho,
este amor es para siempre.

¡Amor mío... por y para
siempre, ÁMAME...!!!

Mi amor eterno

¡Amor, me sorprendiste…!!!

Me diste todo lo que quiero,
cuando menos lo esperaba.
Yo creí… que me tenías olvidada,
pero con tu acción, pudiste…
dibujar una sonrisa en mi cara.

Le doy las gracias a nuestros errores,
porque me hicieron ver,
nos hicieron ver…
La vida como realmente es.

Juntos respiramos…
Juntos estiramos nuestros brazos,
para tocar el cielo…

Ojalá que con tus abrazos,
sienta un cielo eterno.
Ojalá que mi mundo,
seas siempre solo tú.

Y con lágrimas rodando,
por nuestros rostros,
nos abracemos fuertemente,
hasta el fin.

Natalie Ann Martínez

No puedo

La suave brisa mañanera me canta tu nombre,
el calor del sol sobre mi piel
me recuerda tus cálidas caricias,
el armonioso canto de los pájaros
me llevan a la memoria de tus dulces "te amo"
susurrados en mi oído.

Entonces, todo el día me carcome la ansiedad
de querer tenerte entre mis brazos
y aspirar tu dulce perfume.

No puedo pensar,
sin ver tus ojos puestos en los míos,
no puedo sentarme sin recordar
mi cabeza en tu regazo,
no puedo tocar mi cabello
sin sentir tus manos acariciándolo…

Me vuelves vulnerable en tu ausencia,
me vuelvo culpable de tu sensual sentencia.

Y es que sin tus labios a mi merced,
tu cuerpo expuesto a mis deseos
tu voz quebrándose en los sentimientos
expresados,
no puedo ser la que en tu presencia se desvive,
se desviste, se revela entera.

Sin tu presencia, mi alma se vuelve vana,
porque solo en la lujuria de tu mirada,
yo me descubro tuya…

Ahora sé, que no le pertenezco al mundo,
porque en ti y solo en ti soy quien puede
ser, entera pasión…

Y yo, solo yo, soy quien te envuelve
en este enloquecido acto de amor,
cuando vuelvo a tus brazos
y tú vuelves a mis labios.

Joel Lozada

Noche de una sola estrella

Mensajes ocultos de fuego nimbados,
resplandores vivos, invitación al escenario.
Caída de telones que suspiran:
Miradas de amor.

Manto de las cumbres que el sol derrite,
melancolía latente con fiereza custodiada.
Agua que fue nieve:
Lágrimas de amor.

Copos de luna cayendo al mar.
Inefables hojuelas, fundidas en ondas concéntricas,
su único tema danzan vibrantes:
Promesas de amor.

Futuros alternos,
galaxias presas en pliegos ardientes.
Cálamos palpitantes,
que en tinteros carmines sumergidos,
el verbo amar conjugan en tiempo eterno:
Poemas de amor.

Numeraria

Te quiero.
Te amo.
Tu número y el mío xxxssd13entrelazados.

Para gritarlos en cinco años en cinco letras,
en cinco siglos, en cinco vidas…
y me respondas ocho letras
pronunciadas en ecos infinitos.

Tu número y el mío entrelazados
en festones de nubes,
en caligrafía de aves migrantes
rumbo al sur de nuestras almas.
Sin más equipaje que un corazón valiente,
que se tira extendiendo las alas
y remonta hacía el sol burlando las quijadas del océano.

Decirte mis palabras y escuchar las tuyas sin que suenen ensayadas.
Abrir las puertas cerradas y salirte a buscar.

Empacar mi corazón bajo las alas,
abrir la puerta que da al mundo y salirte a buscar.

Te voy a buscar…

Hector Alberto Polizzi

Mojados por la aurora

Enséñame a vivir en tanto fuego
y poner en tu vientre mi latido,
reconozco tu imagen en el río
y cada vez que te sueña mi deseo,
veo tus ojos tripular,
crepúsculos como navíos.

Qué dulzura de calma, enternece tu llegada,
amo tu ternura, tu perfección, tu hermosura
y cuando el tiempo termina su jornada
la noche duerme su alborada,
-mojados por la aurora-,
están volando mis versos de amor,
cada mañana y te sigo amando.

Eduardo R. Bobrén Bisbal

La soledad

Te espero, soledad
tienes mi bienvenida,
pues, no te temo
a pesar de tus violentas formas
para mostrarte:
…angustia,
…enfermedad,
…dolor
…separación
o muerte.

Suavemente confieso
tener la valentía y el poder
que viene del Arcano,
el más alto lugar que tu vulnera…

Ante todas tus arremetidas,
me fortalecen Dios, la sangre derramada de Su Hijo:
armas aniquilables para tus acometidas.
Querrás vencer, triunfar y doblegar mi alma.

Podrás sentir que tu ataque me vence…
Podré flaquear, entorpecer mi ruta,
más sin embargo
te doy la bienvenida:
No me podrás vencer.

Dhímas Santos

Inmensa

Eres toda un horizonte,
vasto océano
de emociones vibrantes,
extensas sensaciones,
lo abarcas todo con la mirada,
eres plena... Rica.

Tu voz se expande
inundando los espacios,
eres inmensa geografía,
coreografía de besos y manos.

Eres espléndida,
y con tus manos, tejes un nido
donde podamos extender nuestros cuerpos
bajo el fuego del deseo,
allí podremos conjugar
en un sólo verbo,
desnudar nuestras almas,
solapar nuestros labios
en un solo beso
que se expande y viaja
a recónditas galaxias
encontrando nuevos espacios
donde se mezclen nuestras geografías,
donde se fundan nuestros cuerpos,
donde los segundos saben a milenios,
donde las caricias no caben.

Allí las manos se pierden
en tu inmensa geografía,
apilando orgasmos
salados... Alados.

Donde el roce de pieles
hacen sentir que es sólo una,
donde el amarte
me transporta a la Luna,
y le robo una estrella al cosmos
para vestirte de luces

Así vas irradiando sirenas,
iluminando la noche,
te vas desvistiendo de cadenas
y armónicamente me enervas
al ritmo de tus caderas.
Tus pezones despiertan
y tocó tu cuerpo,
que colonizó con mi lengua

Tus ojos me advierten
que sientes con locura,
ya no existe la agonía
en tu ser espeso,
no es tan sólo tener sexo
que te hace inmensamente mía,
es saberte bien amada,
inmensamente amada,
inmensamente mía.

Sara Teckel

Sosiego

Deseo desentrañar las palabras.
Se encuentran en un laberinto,
aterradas,
con inmensas líneas deformadas.

Obstáculo que llora ante ti,
con olor a flores marchitas,
hondos y prolongados silencios.

Al final encontrarás tu otro yo,
con carencias, casi roto,
más con una sonrisa.

Por lo que inhalarás sosiego.
Verás que el amor ya no duele.
La lluvia borrará tus lágrimas.

Y sentirás que yo soy tú,
y te amará tu otro yo.

Distancia

Fuiste tierra desconocida para mí,
una lengua que antes no había oído.

Te amo,
fue un viaje a través de mis propias arenas;
entendí que fue una lección que me encantó aprender.

A menudo pienso en ti y la noche se cuela por la ventana para recordarme que la luna aparece en tu costa.

Te debo tanto; me ayudaste a conocer mucho más de mí.

Y aunque ambos hemos estado ocupados, aprendiendo a decir otros nombres.

Hoy puedo probar tu idioma escrito dentro de mi piel.

Hoy mi corazón, todavía habla con acento.

Toni López- El trovador de la Luna

La sombra que mira

Quisiera decir lo que siento,
cada vez que te veo me estremezco,
las pupilas se dilatan, me brilla el alma
y se me escarcha el aliento.

Mis ojos gastan tu presencia
y la luna, brilla cuando
se llena de tu apariencia.

En las esquirlas de tu perfume,
embriago de intenso placer.
Pero moriría por la caricia
que no me diste ayer.

Sueñan mis horas contigo,
viajando juntos a lo desconocido.
Volar en una nube de besos
y quemarme en tu cintura
hasta que se fundan los huesos.

Perdón por no quitarme la máscara,
tengo miedo de herir mis sentimientos.
porque una sílaba me da la vida
y la otra, me arrastra hacia el infierno.

Perdón si no arriesgo.
Ya que en la ruleta del amor,
pierdo siempre que juego.

Sueñan mis horas contigo.
Viajando juntos a lo desconocido.

Volar en una nube de besos
y quemarme en tu cintura
hasta que se fundan los huesos.

Soy, la sombra que mira,
vigía, de tus movimientos.

Tu presencia se hace latente,
en cada uno de mis pensamientos.

Porque una sílaba me da la vida
y la otra me arrastra al infierno.

Ganar o perder

Ya sé que no puede ser, que no podemos volver,
que no me amarás jamás.
Pero únicamente te pido una sola noche,
una noche más.

Quiero demostrar que soy el mismo de siempre,
aunque vaya a contracorriente,
mi amor por ti sigue latente.

Y aunque el sentimiento no sea recíproco,
aquí tendrás siempre a tu chico.
Volver a empezar, intentarlo otra vez,
que más me da, ganar o perder.

Si tu corazón desea otra mudanza, te esperaré ansioso,
en el tanatorio de la esperanza.
Olvida lo olvidado, desmantelemos el pasado,
solo existe el presente, no pensemos en el futuro,
da igual lo que piense la gente, juguemos al amor,
hagamos que sea puro.

Que no haya sitio para el dolor,
traguemos nuestro orgullo.

Volver a empezar, intentarlo otra vez,
que más me da, ganar o perder.
Volver a besar a la persona amada, decirle "te quiero",
no tiene precio, no lo cambio por nada.

Quebraré mis manos, si no pueden tocarte.
Cegaría mis ojos, si no pudiesen verte.
Sellaré para siempre mis labios, si no pueden besarte.
Y me partiré el corazón, si no puedo corresponderte.

Mi mente está alterada por un pensamiento.
Lo tengo presente en cada momento.
Un último suspiro queda en mi aliento.
Necesito ser parte de tu vida, necesito ese alimento.

Que el azúcar y la miel de tus besos,
sean el caramelo de mis sueños.

Volver a empezar, intentarlo otra vez,
que más me da, ganar o perder.
Si nunca más te volveré a tener.

Mantis religiosa

Mantis religiosa el eterno silencio
que se esconde en tu cuerpo,
me hizo prometer que estuviese despierto,
al eclipse del tiempo y tu rostro vuelva a ver,
sólo hay un camino,
que prohíbe el destino si te vuelvo a perder
y no me imagino, ese encuentro divino
donde estalla el placer de aquella mañana,
que salí de tu cama, no me pude reponer.

Se quebró la mirada, que me hiciste tumbada
y sólo supe enloquecer.
Ahora presiento que ya llega el momento
de sentir tu locura y que no me concentro
por más que lo intento, a tus pies voy a caer.

Y caí, en tus garras de Mantis.
Me atrapó el conjuro de la emoción
y tu voz, un clímax de éxtasis.

Camino ausente, de cuerpo y de mente,
será mi perdición.
Atrápame en tu amor,
de forma sinuosa, devórame el corazón,
oh Mantis religiosa.

Manuel Méndez

Desenfreno

Llega la noche de puntillas
hablando bajito, con discreción,
perfumada, con la mirada pintada,
acechando mi sombra,
desabrochando lentamente la camisa;
callejón donde retumban los latidos
hasta llegar a la pista de vuelo de la cama,
donde amamos mientras nos lanzamos
a volar con las aves nocturnas...

Fantaseemos en cada rincón hasta que los besos
y nuestros cuerpos queden agotados,
mirando al cielo raso de la noche
que aún no encuentra cansancio,
ni el despertar del alba,
sólo el rocío de nuestros cuerpos
diciéndose el uno al otro,
ámame despacio que no tengo prisa,
solo brisas que siguen calentado
la profundidad de los suspiros

Traerte hacia mí

Suspiro con la fuerzas de los mares
para acercarte hasta mi orilla
imposible manejar el tiempo,
el pasado pesa, el presente mata y el futuro...
El futuro se aleja aún más,
mis labios cansados de trepar hasta tu boca
siguen cogiendo fuerzas para rozar su cielo
y por fin detener las agujas del reloj.
Una estrategia más del amor
para confundir el tiempo entre tú y yo.
¡Sigo suspirando!

Julie Laporte

El Vicio

Tengo vicio de ti...
¿Acaso te lo he dicho antes?
Traté de evitarlo, de combatirlo,
Pero nada que ver...
Lo confieso: eres mi vicio.
Un solo beso tuyo no me basta...
siempre quiero un beso más.
Una sola caricia no es suficiente...
Mis manos siempre quieren dibujarte entero...
Una vez más... y otra vez más.
Mis oídos no se cansan de escuchar tu voz...
Mi alma bebe tus palabras y se alimenta de ellas...
Y tu abrazo...
¡Ah... ese abrazo!
El abrazo que siempre me deja deseando...
"Por favor... abrázame más..."
"...Sólo un abrazo más..."

Manuel Avilés

Todos los días (Mañana y siempre)

Sugiere tu mirada mil edenes
vividos en el blanco de tu pecho.
Desanda mi pasión el sutil trecho
que guarda la ventura que contienes.

Disipo beso a beso los satenes
que cubren pudorosos el barbecho,
guardado para ser fecundo lecho,
y cofre que contenga buenos genes.

Te quiero, como quieren mis mañanas
lo cálido del Sol y los respiros
del viento que provoca tus rezumes.

Enjugo con hermosas filigranas
manojos de caricias y suspiros
que vuelcan en mi boca tus perfumes.

Irene Medina (Queenire)

Quise…

Quise escribir tu nombre y las letras se escondieron,
volvieron en un destello garabateando un "te quiero".
Quise colorear tus ojos tan azules como el cielo
y sólo pintaron indiferencia y desprecio

Quise perfumar mi almohada con trocitos de tu aroma,
mustios pétalos deambularon en mi cama.
Quise recoger mis lágrimas tristemente vertidas
y sólo gotas de amargura llovieron sobre mi alma

Quise gritarle a las olas que todavía te extraño
y el canto de las sirenas silenciaba mi llanto.
Quise contar mi pena a todo el universo
y cada verso que escribí se trasformó en un sueño.

Quise acabar mi vida con negra tinta de olvido,
un rayo misterioso lo convirtió en luminoso.
Quise contarle al viento y a la lluvia tu abandono
y la negra lluvia solo me devolvió silencio…

Pisadas Silenciosas

Pisadas silenciosas… ¡Olores de inframundo!
Extraños recuerdos de un pasado.
Asfalto teñido de falsas ilusiones;
aromas a tristeza, dolor y soledades;
Lluvia negra golpeteando en las esquinas;
confundidos con la fe de un nuevo día.

Destellos a injusticia en cada tramo.
Esencias malolientes en los inviernos,
recorren como rayo nuestras calles.
Perfumes confundidos, ¡Nauseabundos!
Cada aroma, cada nueva bocanada.
¡Es derrota transparente de la vida!

Aromas revueltos en el aire;
sahumerios inconclusos… ¡Pestilentes!
Lamentos incrustados en un sueño;
flaquezas de silencios torturados;
pisadas silenciosas detrás de una esperanza.
¡Emanan sus vapores entre lágrimas!

Nora Cruz

Dualidad

Dedicado a Julia de Burgos
24 de abril del 2002

Se llora al leer tus versos,
se recuerdan soledades pasadas,
dolores no queridos, amores ya perdidos.
 ¿Quién fuiste?
¿Reflejo de almas solas?
¿Virgen amada de un río?

Eres y fuiste ejemplo de mujer,
Rosa
Cielo
Tierra

Eres tú, amada hermana
la que corrige mis penas,
Escribo
Sollozo
Vivo contigo mis secretos.

 Secretos que respiran versos
de amor, soledades y esperanzas,
guíame tú poeta hermana
por este mar y azul cielo.

Dime cómo se vive y muere,
cómo se sueña y suspira,
cómo se dan y reviven amores
con un día de pasión

Hoy nada me queda,
solo tú al visitar mi alma,
que en paz se levanta cual espíritu gemelo.
Gracias poeta amada

.

.

.

Walberto Vázquez Pagán

La maquinilla de mi memoria

Mientras el papel en blanco
se encajaba en la maquinilla de mi memoria,
las palabras se taponaron
y una marca,
mi huella,
caía sobre la misma tecla
una y otras vez
para dibujar tu rostro
antes de que te fueras al olvido.

Mientras el papel en blanco
se encajaba en la maquinilla de mi memoria,
las palabras se taponaron,
entonces comencé
a escuchar el sonido de tu alma
haciendo descender mis manos
hasta el cantar de los silencios.

Mientras el papel en blanco
se encajaba en la maquinilla de mi memoria,
me oculté de mi piel
para tallar tu imagen.

Mientras el papel en blanco
construye nuestra historia,
te abrazo bajo la sombra
de estas palabras
porque eres luz.

Mientras mi huella
dibujaba tu rostro
y cuando mis manos
acariciaban tu imagen,
temblé
y la dulzura de tu saliva
se adueñaba de mis huesos
y desaparecía
la maquinilla de mi memoria.

Contenido:

AlcibiadesHarias:

Encuentro._____11

No fue nuestro tiempo_____12

Mis ojos fueron trigo_____14

Ariel Van de Linde:

¿Qué tienes mujer?_____15

Bajo la lluvia._____ 17

Simple._____18

Carmen Cano:

Le he pedido al tiempo_____19

A solas_____20

Sergio Sánchez:

¿Volamos?_____21

A tus playas._____23

Diego Díaz de Ávila:

Nacimiento de mis suspiros._____24

Pesadilla producida por conciencia nerviosa._____25

Glendalis Lugo:

Amarte es libertad_____26

Epitafio de un amor_____ 27

Hoz-kar:

¿Qué me darías en este día?_____28

Nacemos solos._____29

Espejismos_____30

AnabeilAlbarenque:

Amor en el mar._____31

Mi amor eterno_____32

Natalie Ann Martínez:

No puedo._____33

Joel Lozada:

Noche de una sola estrella._____35

Numeralia_____36

Hector Alberto Polizzi:

Mojados por la aurora._____37

Eduardo R. BobrénBisbal:

La soledad. _____ 38

Dhimas Santos:

Inmensa. _____ 39

Sara Teckel:

Sosiego _____ 41

Distancia. _____ 42

Toni López- El trovador de la Luna:

La sombra que mira _____ 43

Ganar o perder. _____ 45

Mantis religiosa _____ 47

Manuel Méndez:

Desenfreno. _____ 48

Traerte hacia mi. _____ 49

JulieLaporte:

El vicio. _____ 50

Manuel Avilés:

Todos los días (Mañana y siempre) _____ 51

Irene Medina-Queenire:

Quise _____52

Pisadas silenciosas _____53

Nora Cruz:

Dualidad _____54

Walberto Vázquez Pagán:

La maquinilla de mi memoria. _____56

Alcibiades Harias

Ariel Van de Linde

Carmen Cano

Sergio Sánchez

Diego Díaz de Ávila

Eduardo R. Bobrén Bisbal

Glendalis Lugo

Hector Alberto Polizzi

Joel Lozada

Natalie Ann Martínez

Hoz-kar

www.ingramcontent.com/pod-product-compliance
Lightning Source LLC
Chambersburg PA
CBHW021025180526
45163CB00005B/2123